Skt. Petri Domkirke
i Slesvig

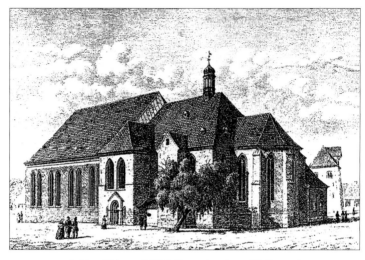

▲ *Domkirken o. 1864 (efter en tegning af H. Hansen)*

Skt. Petri Domkirke i Slesvig

Domkirken som vidnesbyrd om troen tidligere og i dag
af Johannes Pfeifer

Velkommen i Skt. Petri Domkirke i Slesvig! Hermed er du indbudt til at se nærmere på dette gamle Guds hus både indvendig og udvendig og opleve det som en kostbar bygning, der fortæller om troen. Denne lille vejviser vil være dig behjælpelig.

Forord
Den som træder ind i Slesvig Domkirke føres ind i **troens og kirkens lange historie**. Hele arkitekturen, de påviselige ombygninger og hvert enkelt kunstværk, genspejler det store arbejde vore forfædre har gjort til Guds ære og menighedens opbyggelse.

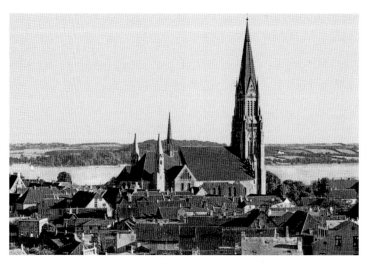

▲ *Domkirken set fra nord-øst o. 1930 med tårnene fra 1888/94*

Billederne med bibelske motiver og andre historier, figurer og symboler, ja hele det opdelte kirkerum med sine romanske og gotiske former giver på mangfoldig måde udtryk for den kristne tro, troen på den treenige Gud.

Desuden kan man så at sige ved hvert et skridt se, hvor tæt byggeriet er knyttet til den historiske udvikling. Således blev det 112 m høje **tårn**, der er rejst i slutningen af 1800-tallet, også et tegn på de nationale følelser i det nye tyske rige. **Brüggemann-altertavlen** fra 1521, der blev flyttet fra klosterkirken i Bordesholm til domkirken i 1666, er et minde om dets stifter, hertug Frederik, den senere danske konge Frederik I, der er gravlagt tæt ved alteret. De talrige epitafier (billed- og mindetavler), gravkapellerne i det nordre og søndre sideskib samt fyrstebegravelserne nordøst for det »Høje Kor« vidner om domkirkens betydning som **hof- og residenskirke** for de gottorpske hertuger fra midten af 1600-tallet.

Begyndelsen

Slesvig omtales for første gang i De Frankiske Rigsannaler i året 804 som Sliastorp (senere Sliasvic), af danskerne kaldt **Hedeby**. Denne vigtigste handelsplads for den nordeuropæiske øst-vest-handel lå syd for Slien som en vikingeboplads med tidlig bymæssig karakter. Her lod den hamborgske ærkebiskop Ansgar, »Nordens apostel«, bygge en kirke allerede i 850. En kirkeklokke fra denne tid, »Ansgarklokken«, er udstillet i Hedeby-museet.

Siden 947/48 har Hedeby/Slesvig været **bispesæde**. Det samme gælder for Ribe og Århus. Knap tyve år senere indførtes kristendommen i Danmark under Harald Blåtand. Under 1000-årenes uroligheder (1066 overfald af venderne) blev Hedeby ødelagt, og Slesvig ved Sliens nordbred udviklede sig. At der på dette tidspunkt blev bygget en ny bispekirke kan kun formodes, men ikke bevises.

Den danske kirke begyndte at løsrive sig fra Hamborg-Bremen og fik i 1103 et eget ærkebispesæde i Lund (fra 1658 svensk). Under statholder og hertug Knud Lavard (1115–31), i en tid med fred og sikkerhed, opstod hertugdømmet Slesvig. Den samtidige biskop Adelbert (1120–35) regnes som grundlæggeren af mange kirker. Også **Skt. Petri Domkirke** kan føres tilbage til denne tid: **1134** blev den danske kong Niels dræbt af slesvigske borgere, der ville hævne mordet på deres hertug Knud Lavard (1131). Forinden rådede man kongen til at søge tilflugt i Skt. Petri Domkirke. Domkirkens kirkelige udvikling vedblev af være knyttet til hertugdømmets omskiftelige historie.

Den slesvigske domkirke, der er viet til Skt. Peter, var i de følgende århundreder kirke for biskopperne og domkapitlet samt (til i dag) sognekirke for domkirkens menighed. **Domkapitlet** sørgede for kirkens opretholdelse, for det åndelige liv og et stykke tid for en katedralskole, tillige for ansættelse af præsterne.

Biskop Gottschalk von Ahlefeldt i et vindue fra 1894 i søndre sideskib ▶

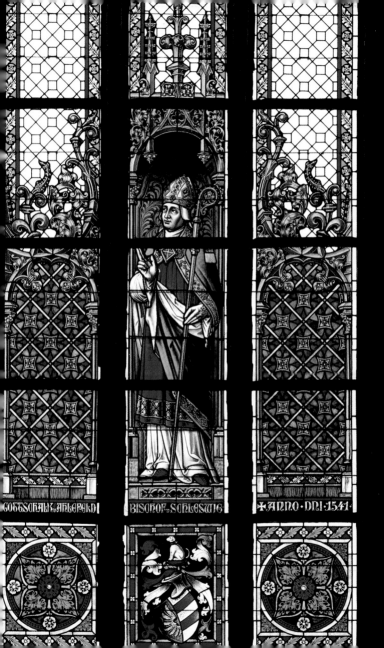

GOTTSCHALK v. AHLEFELD BISCHOF v. SCHLESWIG ✛ ANNO · DNI · 1541 ·

Reformationen

På tærsklen til reformationens indførelse i Slesvig skabtes Bordesholm-altertavlen af Hans Brüggemann. I 1527 fulgte domkirkens forvandling til luthersk **sognekirke**, adskillelsen ved lektoriet (1500) i menighedens kirkerum og højkoret blev dog bibeholdt. Indtil 1541 (hvor den sidste katolske biskop Gottschalk von Ahlefeldt døde) blev der afholdt både evangeliske og katolske gudstjenester. Her skal der med taknemmelighed tilføjes, at der i dag også afholdes økumeniske gudstjenester i Slesvig domkirke.

Den første evangeliske biskop i Slesvig, dr. Tileman von Hussen (1542–51), sørgede for at Johannes Bugenhagens nye kirkeordning blev indført. Allerede ved reformationstiden havde domkirken (uden det store tårn) opnået sin nuværende skikkelse. I middelalderen (påviselig fra 1196) fandtes der syv kirker (sogne) i Slesvig, deriblandt domkirken som **sognekirke** for Skt. Laurentii sogn. Domkapitlet blev bibeholdt også efter reformationen, hvor byens menigheder sluttede sig sammen til ét domsogn. Efter 1624 var der de følgende 300 år ingen biskop i Slesvig.

Det traditionelle »**Dommarked**« forblev åbenbart upåvirket af reformationen. Indtil 1887 fandt det årligt sted fra Maria lysmesse (kyndelmisse) og til fastelavn og fyldte »Svalen« (Korsgangen) og en del af kirken med liv. Indtægterne flød i domkapitlets byggekasse. Siden 1982 afholdes i adventstiden (2. til 3. advent) det såkaldte »**Svalemarked**«, et kunsthåndværkermarked, hvor indtægterne går til vedligeholdelse af kunstværkerne i domkirken.

Den videre udvikling og nutidige brug

Efter fredsslutningen mellem Danmark og Sverige i København 1660 kom domkirken i de gottorpske hertugers besiddelse og fra 1713 under den danske konge. Domkapitlet blev opløst. Også efter 1866, da Slesvig-Holsten blev preussisk, forblev domkirken statseje. Først i 1957 blev den overtaget af kirken (nu Nordelbisk Ev.-luth. Kirke) pr. statskontrakt som dens ejendom og ansvar. Siden 1922 er der igen en evangelisk biskop i Slesvig.

Som det altid har været i domkirken, afholdes der **gudstjenester** på søn-og helligdage og ved særlige lejligheder. Andagter, barnedåb og vielser finder sted i højkoret. Hver lørdag afholdes der en andagt i anledning af ugen der gik. Af domkantoren og menighedens (syv) kor samt fremmedes medvirken skabes der et rigt **kirkemusikalsk liv** med rundt regnet 30 koncerter om året. Domkirken, som til **dagligt** har **åbent**, besøges af mange mennesker, enkeltpersoner, familier og grupper, der standser op og betragter alt det smukke, måske også for at styrke deres egen tro. Mange tænder et lys for håb og fred eller skriver en tak eller et ønske i den fremlagte bønnebog.

En stor skare af frivillige hjælpere hjælper præsterne og degnene ved at modtage og ledsage domkirkens gæster. Men der er stadig mange muligheder for at gøre sine **egne erfaringer** med den næsten 900 år gamle Skt. Petri Domkirke i Slesvig og opspore dens spændende historie. Hertil hører især de kirkepædagogiske tilbud for børn og unge.

Bygningshistorie, arkitektur og kunstværker i Skt. Petri Domkirke

af Claus Rauterberg

Bygningshistorie

Som de fleste middelalderlige katedraler er også domkirken i Slesvig et resultat af forskellige bygge-og fornyelsesprojekter, der strækker sig til vore dage. Når den danske kong Niels i de første skriftlige efterretninger om domkirken i 1134 rådes til at søge tilflugt i domkirken, må i det mindste den romanske kirkes kor have været i brug og indviet (asylfunktion!). De i 1954 under højkoret fremgravede dele af mægtige granitfundamenter fra et tværgående, firkantet kor med halvkredsapsis, der kan ses under trælåger i gulvet, må derfor stamme fra tidligt i 1100-tallet. Det romanske langhus, en fladloftet, treskibet basilika med otte rundbuearkader på hver side, må i det store og hele have været færdig-

bygget i midten af 1100-tallet. Det havde da allerede den nuværende midtskibsbredde; i længden har det været et fag kortere end i dag. Det blev bygget i granit, der af istidens gletschere var skubbet herned som kampesten og marksten, og som på ydersiden blev hugget til kvadre, samt af håndterlige småkvadre tilhugget af tufsten, der kom til Slesvig fra Eifelområdet over Rhinen, Vesterhavet og Trene.

I anden halvdel af 1100-tallet fik domkirken yderligere et **tværskib** med nu ikke mere eksisterende apsider (halvrunde udbygninger). Sydarmen med den pragtfulde Petriportal blev påbegyndt i granit og tuf, men derefter, som den nok først i 1180 opførte nordlige tværarm, bygget videre i teglsten, der allerede siden 1150 havde været benyttet i Østholsten, Mark Brandenburg og på Sjælland. I omegnen af Slesvig benyttede man for første gang teglsten o. 1160 til byggeriet af Valdemarsmuren i Danevirke. Omkring 1200 udvidede man granit-tufbasilikaen med to arkader (buegange) imod vest til den nuværende længde. 1220–30 opstod Kannikesakristiet ved den nordre tværarm. Tværskibet var som det ældre langhus først med fladt loft; hvælvingernes opførelse påbegyndtes i korsskæringen, o. 1230–50.

To tårne, der sandsynligvis flankerede det romanske kor, styrtede sammen i 1275 og beskadigede kirken. Denne ulykke og sikkert også domkapitlets behov for mere plads har nok været grunden til nedbrydningen af det romanske kor og nyopførelsen af det gotiske **teglstenskor** i sidste fjerdedel af 1200-tallet. Som det nye kor i Lübeck Domkirke, der blev påbegyndt i 1266, opstod koret som en treskibet hal, hvor man gav afkald på koromgang og kapelkrans. Kort tid efter at koret var færdigbygget o. 1300, fik domkirken på nordsiden en korsgang o. 1310–20, den såkaldte »**Svale**« (efter dansk: sval = kølig gang). Til klokken blev der o. 1300 bygget et lavt fritstående klokketårn, der blev nedrevet i 1893.

Derefter fandt der i årtier intet byggeri sted, indtil biskop Johann Skondelev i 1408 opkrævede en afgift af alle sine sogne til istandsættelse og udbygning af den ifølge beskrivelserne forfaldne domkirke. Med domkirken i Lübeck som forbillede var hensig-

ten at ombygge langhuset til en **hallekirke** passende til halle-koret, hvilket blev realiseret i en lang byggeperiode. Efter at konci-let i Basel 1440 havde bevilliget en aflad til finansiering af bygge-riet, kunne det søndre sideskib med sine kapeller fuldendes i 1450. Ombygningen af det nordre skib varede til 1501. Omkring 1460 – 80 fik koret et nyt sakristi, der i dag benyttes som fyrstelig gravka-pel. Med en enkel nyudformning af vestvæggen, der aldrig fik tårn, sluttede middelalderens byggeri i 1521.

Reformationen førte ikke til forandringer af bygningsværket. Lidt efter lidt blev domkirken til begravelses- og mindested for både det danske kongehus og især for de gottorpske hertuger samt for hertugdømmets adel, embedsmænd og gejstlige.

I 1753 var en stor istandsættelse påkrævet, hvilket skete under ledelse af landbygmester Otto Johannes Müller. Herved blev gavlene fra tvær- og langhus erstattet af enkle valmtage med en ny tagrytter i barok udformning. En yderligere renovering i en tid-lig, endnu fra klassicismen stammende romantisk nygotisk stil fulgte i årene 1846 – 48 under de danske byggeinspektører N. S. Nebelong og W. Fr. Meyer.

Efter sejren over Danmark i 1864 og Slesvig-Holstens omdannel-se til en preussisk provins i 1866 besluttede kong Wilhelm I, nok allerede i 1868, at skænke denne største kirke i hans nye provins et **tårn** »for at fuldende og udsmykke den i overensstemmelse med dens betydning«. Fuldendelse eller nybygning af tårne til middel-alderlige katedraler og store kirker hørte til blandt de historiske bygmestres store opgaver i 1800-tallet, ansporet af fuldendelsen af Kölns domtårne og Münstertårnet i Ulm. I Slesvig skulle der ska-bes og grundlægges et helt nyt tårn. Efter at forskellige nygotiske arkitekter, deriblandt så betydelige som Johannes Otzen og Eber-hard Hillebrand, havde forlagt deres talrige forslag til en et- eller totårnet vestfront, blev planlæggelsen i 1883 overtaget af profes-sor Friedrich Adler, der var leder af afdelingen for kirkebygning i det preussiske ministerium for offentlige arbejder. Efter det tredje udkast af denne fremragende kender af nordtysk teglstensgotik blev tårnet bygget i 1888 – 94. Herved måtte den sengotiske vest-

væg samt den største del af vestfaget nedbrydes og genopbygges, hvilket førte til en gennemgribende renovering af kirken i 1893–94, da dens dog beskedne udseende ikke svarede til de kejserlige fordringer. Herved blev tværskibets gavle nybygget, ligeledes de øverste dele af korets tårne samt tagrytter; også kirkens indre blev forandret ved anvendelse af de dengang frilagte væg og hvælvingemalerier. Den stedlige ledelse og byggeplanlægning blev varetaget af amtsbyggeinspektør Adalbert Hotzen og især af regeringsbygmester Ernst Erhardt, der ekstra blev indkaldt pga. domkirken.

Friedrich Adlers tårn, der er bygget i form som gotiske teglstensbygninger i Brandenburg og som de store nygotiske kirketårne i Berlin, rigt leddelt og elegant udformet, viste desværre allerede kort tid efter dets indvielse ved kejserinde Auguste Viktoria skader som følge af det aggressive vejr, der hersker i et land mellem to have. I årene 1953–56 lod statens byggekontor i Slesvig tårnet statisk sikre ved at indbygge stålbetonkonstruktioner og beklæde det med nye gul-røde teglsten. For at lette vedligeholdelsen, også nok pga. den dengang afvisende holdning overfor den historiske arkitektur, fjernede man næsten alle nygotiske prydelementer.

I kirkens indre fulgte omfangsrige renoveringsarbejder fra årene 1933 til 1940, 1963 og 1987–92, kirkens ydre blev sat grundigt i stand mellem 1995–98.

Domkirkens ydre
Vil man betragte domkirkens ydre, er det bedst at begynde fra syd i Süderdomstraße. Sydsiden har altid været den egentlige skueside. Dens ældste og mest fremtrædende afsnit er den **søndre tværarm** med den gamle hovedindgang, **Petriportalen** [1]. Rundbueportalen, der er bygget ca. 1180 af forskelligt, mest importeret stenmateriale, er føjet ind i en fremskudt karm. I den tre gange indad forskudte indgang står der søjler med terningkapitæler. Buefeltet over den ikke oprindelige overliggerkvader er udformet som tympanonrelief i sandsten, der blev brudt i Skåne. I midten af det arkaisk enkle og kraftfulde billedværk tro

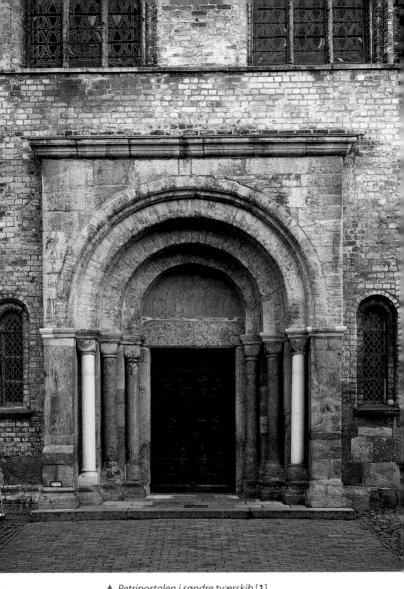

▲ *Petriportalen i søndre tværskib* [**1**]

ner Kristus, omgivet af evangelistsymboler. Med højre hånd over-
rækker han Petrus himmerigets nøgle, med venstre giver han et
skriftbånd med en missionsbefaling til en helgen (Paulus?). Bag
Petrus nærmer der sig en kronet stifter med underdanig hold-
ning, måske den danske konge Valdemar den Store (d.1182). Han
bærer en kirkemodel med to tårne, som domkirken dengang kun
kan have haft ved koret. Petersdørens forbillede har sikkert været
tværskibsportalen i Ribe Domkirke; i sin tid var det slesvigske
værk forbillede for portaler i granitkvaderkirker i Angel (Sörup,
Norderbrarup, Munkbrarup) og Nordslesvig i slutningen af 1100-
tallet. De to store spidsbuevinduer i teglstensmurværket over
portalen blev først tilføjet i 1400-tallet.

Vender vi os bort fra det søndre tværskib og til højre mod øst,
ser vi først et af de to taghøje **trappetårne**, der flankerer koret og
er rejst på samme tid. Tårnets ottekantede overbygning med
nygotiske vinduer er bygget 1893, de spidse tårnspir fik i 1933/34
deres nuværende form. Sammen med den nygotiske **tagrytter**
liver de op på domkirkens silhuet på en yderst betagende måde,
især set fra det fjerne.

Hallekorets tre skibe er samlet under ét højt valmtag mod
øst. Ud fra den lukkede kasseagtige bygning springer kun høj-
korets femsidede afslutning frem med sine høje todelte vinduer
og hjørnestræbepiller. Talrige profilerede sokkelsten fra 1100-tal-
lets granitbygning er genanvendt, deriblandt afrundede sten fra
apsiderne.

Det store, sengotiske **sakristi** på nordsiden af korpolygonen, fra
1661 fyrstegravkammer, virker næsten som et selvstændigt hus
med sit valmtag, der blev lagt i 1893. I de glatte vægflader, der opli-
ves af de glaserede og uglaserede murstensskifter, er der indbyg-
get fire spidsbuevinduer med profilerede karme.

Imellem sakristi og nordre kortårn findes der en kule, i folke-
munde kaldet »**Løvekulen**« [2] som giver et frit blik på tårnets
fundament, anbragt på genbrugte granitkvadre, hvori der er
indsat tre billedkvadre fra 1100-tallet. Arketypisk og levende er der
afbildet løver med store øjne og blottede tænder, der står over

deres ofre – kalve og tyre – parat til at æde dem. Andre stærkt beskadigede løvekvadre fra den romanske bygning kan ses ved den sydlige tværarms sydøsthjørne og ved Kannikesakristiet. Løvescenerne er en billedlig fremstilling af den godes kamp mod det onde, hvis forbillede kan findes i Lombardiet og i Rhinlandet.

Den senromanske teglstensperiode ses udvendig på **Kannikesakristiets** lave bygning med rundbuede små vinduer og på den bagved opragende **nordre tværarm** med lisener (vægstriber) og (fornyede) rundbuefriser.

Vi går tilbage til Petriportalen og vender os mod vest. **Langhusets** sydvæg er fuldstændig glat, fordi man i den sengotiske tid ofte flyttede de støttende stræbepiller til det indre rum. Væggen oplives af de høje, parvist anbragte spidsbuevinduer, hvis profilerede karme og stavværk blev fornyet i 1893/94, de dobbelte spidsbueblændinger mellem vinduesparrene, en vandret pudsfrise under tagdryppet og murfladens grågrønne glaserede og gule uglaserede murstensskifter.

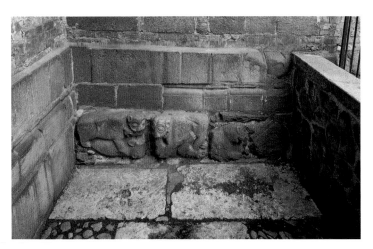

▲ *Såkaldte »Løvekule«, billedkvadre (1100-tallet)* [2]

Alle langhusets skibe og kapeller er dækket af ét højt saddeltag med røde tagsten. Tagkonstruktionen er et mesterværk indenfor tømrerkunsten, og dele kan føres helt tilbage til 1400-tallet.

Friedrich Adlers nygotiske 112 m høje **vesttårn** er i sammenligning med middelalderlige tårne langs østkysten, som f. eks. i Lübeck og Wismar, vel nok en fremmed fugl, men i bygning og proportion, også efter den radikale moderne forenkling, dog elegant og af høj formkvalitet. Teleskopagtigt opadgående træder afsnit efter afsnit frem med en stram vertikalbetoning. Den øverste etage med klokkerummet, der er indrammet af små slanke søjler, står over et udsigtsgalleri, der går hele vejen rundt, hvorfra der er et vidt udsyn over byen, Slien og landet. Klokketårnet rummer fem klokker med tonerne A, c, e, g, a, deriblandt også den kostbare Mariaklokke fra 1396. Det ottekantede tårnspir, hvis jernkonstruktion er udført i Lauchhammer i Lausitz og via jernbanen bragt til Slesvig, er dækket med bølgede kobberplader. Mosaikkerne over vestportalen (»Kristus som verdens dommer«) og over portalen imellem tårn og kirke (»Kristus, Frelseren« fra 1893/94 er efter udkast af malerne Bruno Ehrlich og Wilhelm Döringer fra Düsseldorf. Ved siden af døren til tårnets trappe hænger en indskrifttavle over byggeriet af tårnet under de tre Hohenzollernkejsere. På anden etage er der indrettet et rum til opbevaring af arkitekturdele, forskelligt formede teglsten, våbentavler, klokkeknebler og andre kunstgenstande.

Rum og inventar

Gennem Petriportalen træder vi ind i det senromanske **tværskib**. De tre kvadratiske fag, der skilles af rundbuer, er dækket af ringformet murede hængekupler. En leddeling gennem runde diagonalribber, der med vestfalske senromanske hvælvinger som forbillede løber sammen i en topring, ses kun i den hvælving, der sidst blev bygget i sydarmen o. 1250.

Alle tre kupler bærer stadigvæk domkirkens ældste **kalkmalerier**, der er fra ca. 1240 – 50. Som de kunstnerisk mere betydningsfulde malerier i koret og Svalen, blev omfangsrige rester fremdraget

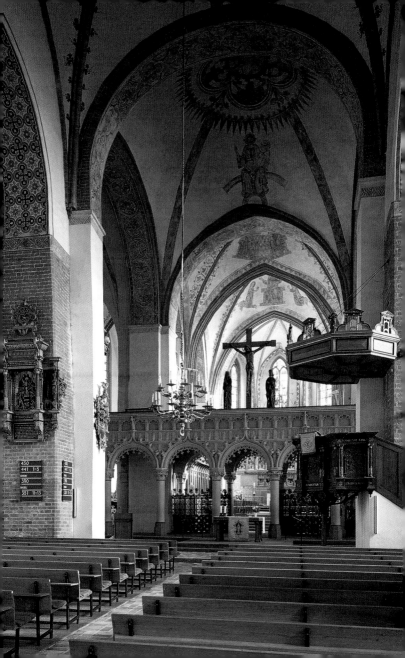

i 1888 – 94 af August Olbers, en elev af historiemaleren professor Schaper i Hannover. Efter den dengang gængse metode restaurerede og fuldstændiggjorde han dem. Alle malerierne i domkirken blev påny restaureret i 1933 – 40 og igen i 1987 – 93. Nord- og korsskæringshvælv er struktureret af ribbelignende, malede diagonalbånd. I korsskæringens midte holder fire kvindefigurer, måske symboler på de fire elementer, en topring med Guds lam; i det østlige segment over buen til koret troner Kristus på regnbuen med fødderne på jordkloden.

I korsskæringen foran det sengotiske lektorium står menighedsalteret, et svært egetræsbord fra 1982; herfra ser vi mod vest ind i **langhusets midtskib**. De trindelte fremspring foran pillerne, hvis kerne i nederste del stammer fra den romanske basilika, forbereder fra neden af med stave og halvsøjler det tidliggotiske hvælvingesystem. Pillerne er livligt struktureret gennem de skiftevis glaserede og uglaserede mursten. I kapitælerne (søjlehovederne) bliver bygningsforløbet fra øst mod vest tydeligt: ved langhusets pillepar mod øst ses endnu murede romanske trekantkapitæler og i de følgende kapitæler mod vest ses knopformer af stuk fra ca. 1260, ved pilleparret mod vest rigt vinløv fra ca. 1270. De otteribbede midtskibshvælvinger med de ejendommelige tvillingbuer på basilikaens oprindelige vægge over arkaderne viser påvirkninger fra de forudgående overhvælvinger i Johanneskirken (»domkirken«) i Meldorf og domkirken i Ribe, der atter kan føres tilbage til vestfalske forbilleder. Den største del af midtskibets vægge og de romanske mellempiller og arkader (buegange) blev ved kirkens ombygning til sengotisk hallekirke skiftet ud med brede runde (!) buer med grovere teglstensskalmure ved hovedpillerne. Frilægningen af teglstensfladerne og de ornamentale malerier under buerne og langs med ribberne er resultatet af restaureringen i 1893/94, hvor man ønskede at genskabe den senmiddelalderlige rumvirkning.

Rummets varme farvestemning skyldes især lyset gennem de farvede, **blyindfattede ruder**, der ligeledes blev udført i 1893/94. Disse er næsten fuldstændigt bevaret, og derfor et af de om-

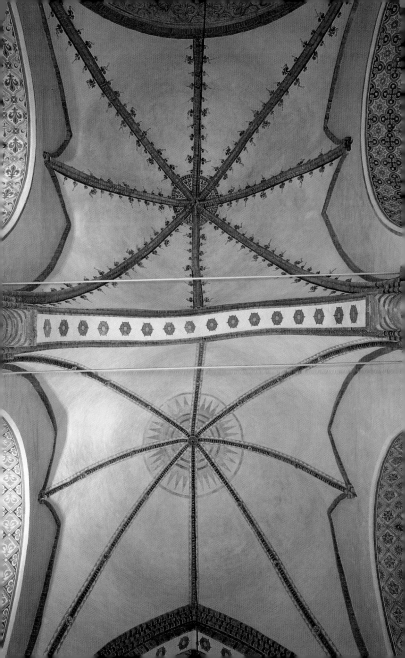

fangrigeste eksempler på historisk glasmaleri i Tyskland. Buefelterne, efter kartoner af A. Olbers, i fem vinduer med ret mørke farver i vestfagets sideskibe, viser i syd historierne om Kain og Abel samt syndfloden, mod nord scener fra Martin Luthers og Paul Gerhardts liv. De er begyndelsen og afslutningen på en af A. Hotzen konciperet, men kun i fragmenter bevaret cyklus om trosbekendelsens tre artikler. På regeringens anordning, sikkert også for at imødekomme de private givere, opgav man dette interessante projekt og gav langhusets andre vinduer på nordsiden en ornamental udsmykning efter udkast af Friedrich Adler og Ernst Erhardt, medens sydsidens vinduer fik billeder af historiske personer samt våben med tilknytning til adelige givere. Vinduerne i søndre tværskib og sidekor samt de af kejserinde Auguste Viktoria stiftede vinduer i højkoret er fyldt med bibelske scener, hvor Adler orienterede sig efter billeder og figurer af gamle mestre som Dürer, Raffael og Peter Vischer, som i den af ham fornyede slotskirke i Wittenberg.

Midtskibet var og er det egentlige rum for menigheden, især til prædikegudstjenesten. Denne holdes fra Slesvig-Holstens ældste **renæssance-prædikestol** [**3**], skænket af lektor Caso Eminga fra Groningen og skåret af en ukendt, nederlandsk skolet mester i 1560. Stolen, der er strengt leddelt af dobbeltsøjler og gesimser med latinske tekster, bærer rundbuede brystningsrelieffer, der viser en bestemt temacyklus efter den lutherske teologi: Moses med lovens tavler, Kobberslangens oprejsning som et gammeltestamentligt forløsningssymbol, desuden Korsfæstelsen, Opstandelsen og Kristi himmelfart, Pinseunderet og Peters prædiken i Cornelius' hus.

I 2010 blev domkirkens store **Marcussenorgel** (1963) renoveret og udvidet af firmaet Schuke, Berlin. Det har nu 65 registre på fire manualer og pedal. Det barokke orgelhus fra 1701 er bevaret. Det nygotiske teglstenspulpitur og kirkens vestfag, opført i 1890 efter udkast af Friedrich Adler, ses nu i den oprindelige tilstand. Midtskibsfagenes centrer betones af tre pragtfulde lysekroner fra 1661, som stammer fra et lybsk værksted.

Langhuset mod vest med det store nyrenoverede orgel ▶

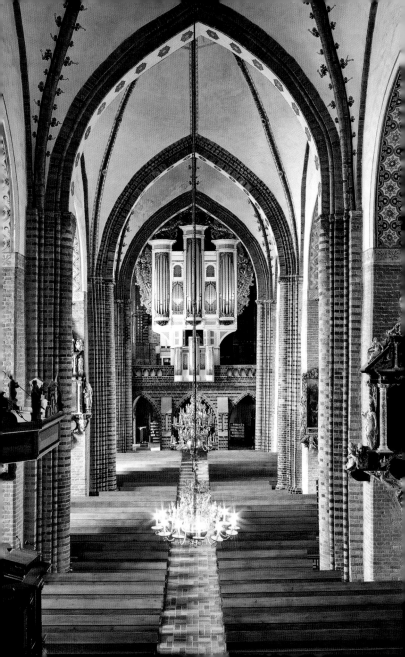

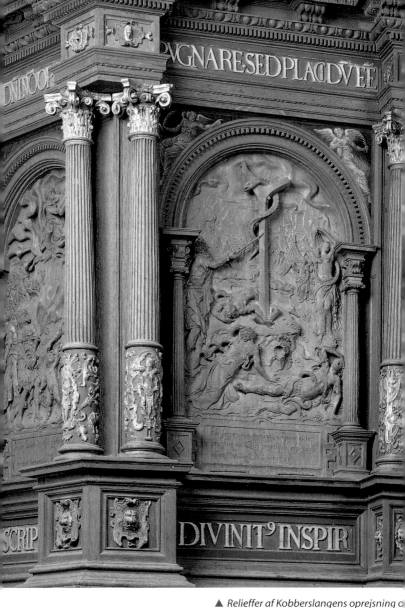

SCRIP

DIVINIT⁹ INSPIR

▲ Relieffer af Kobberslangens oprejsning o

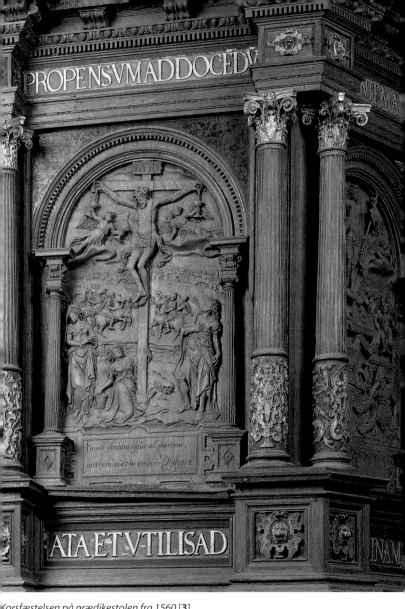

Korsfæstelsen på prædikestolen fra 1560 [3]

Slesvig Domkirkes betydning skyldes særligt dens rige **inventar** fra otte århundreder. Især præges rummet af de mange gravmæler, gravkapeller og epitafier fra 15 – 1700-tallet. Til dem knyttes minder om mere eller mindre betydelige personligheder med gejstlige og etiske udsagn i ord og billeder sammen med for størstedelen betydelige kunstværker.

Fortsætter vi vores rundgang i tværskibet mod nord, ser vi til højre ind i **nordre sidekor**. Under det forreste fags krydshvælv, på hvis flade man i 1300-tallet malte to hekse, står det pragtfulde **gravmæle over kong Frederik I af Danmark** (1471 – 1533) [**4**].

Sarkofagen er skabt i årene 1551 – 55 af den betydelige antwerpener billedhugger Cornelis Floris (1514 – 75) i en renæssancestil (»florisstil«) af forskelligfarvet marmor og alabast, som forbinder italienske og nordeuropæiske elementer. Den er et mindesmærke over kongen, der hviler i det fyrstelige gravkapels nederste etage. Indtil 1901 stod gravmælet i hovedkoret. På den tomme sarkofag (kenotaf), hvor der står støttende englefigurer som dødsgenier, ligger den i bøn fremstillede skikkelse af monarken. Hans dyder: tro, håb, kærlighed, styrke, visdom og retfærdighed symboliseres af jomfruer af klassisk skønhed, der som karyatider (bærende figurpiller) står om graven.

Foran nordkorets østvæg, bag kongens gravmæle står der siden 1847 på et højere niveau en **altertavle** [**5**] i form af et træskrin, som kan lukkes. Det omslutter et stort maleri i en pragtfuldt udskåret ramme, der viser Kristi marterredskaber. Værket, der i sin art er enestående, blev skænket domkirken af den gottorpske kansler Adolf **Kielmann v. Kielmannseck** i 1664 som et lægmandsalter til korsskæringen foran lektoriet. Temaet i billedet, der er udført af Jürgen Ovens, den betydeligste Slesvig-Holstenske barokmaler af nederlandsk skole, er en allegori på den kristne tros sejr over synd og død.

Det mægtige **epitafium** [**6**] fra 1673, et minde over stifteren af den Kielmannseckske altertavle, er i en tredelt opbygning af sort og hvid marmor, der krones med en dramatisk fremstilling af Kristi himmelfart.

*Nordre kor med Frederik I's gravmæle [**4**] og den Kielmannseckske altertavle [**5**]* ▶

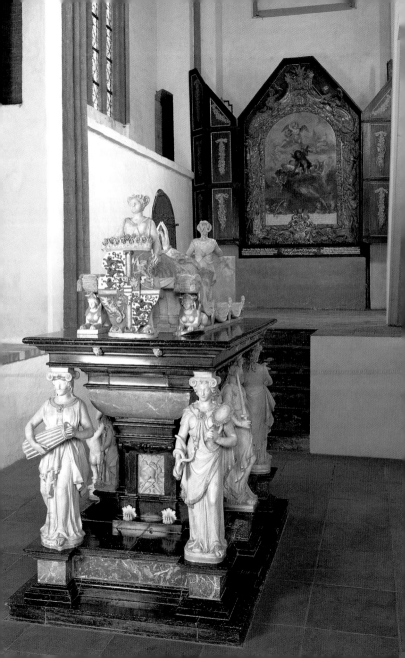

Foran det nordre tværskibs østvæg, hvor buen til den ikke mere eksisterende sideapsis aftegner sig, står som legemsstore udskårne figurer fra o. 1440–50 den af smerte forpinte, **korsbærende Kristus** [**7**], som Simon fra Kyrene kommer til hjælp, desuden Maria og Johannes fra en samtidig korsfæstelsesgruppe.

På vores vej kommer vi nu igennem det **nordre sideskib** mod vest. Begge sideskibe er udvidet af kapeller mellem de indadtrukne stræbepiller. Efter at kapellerne pga. reformationen havde mistet deres oprindelige funktion som rum for domkirkens i alt 25 middelalderlige altre, blev de i 1600-tallet benyttet af den gottorpske adel som **gravkapeller** med til dels pragtfulde portaler.

Rækken af **epitafier** på vægge og piller over personligheder, der er begravet i domkirkens langhus, begynder med den lille tavle fra tidlig renæssance [**8**] over den første lutherske biskop, **Tileman von Hussen** (d. 1551), der ses knælende foran et krucifiks ved siden af sit på latin beskrevne levnedsløb. Af meget højere kvalitet er det plastisk udformede træepitafium skråt overfor på den nordvestlige korsskæringspille, over **Münden** [**9**] fra 1589 med Kristi opstandelse og på siden til tværskibet marmorepitafiet fra 1608/9, lige efter »floristiden«, over **Carnarius** med sørgende kvinder på hver side af hovedindskriften samt på langhusets første pille set fra øst det livfulde, tidligbarokke marmorepitafium over portrættet af kannik D. Johann **Schönbach** [**10**], udført 1637 af Heinrich Wilhelm, Hamborg. På den samme pille minder et af domkirkens mange præstebilleder om den betydelige generalsuperintendent dr. J. G. C. **Adler**, der ses i helfigur, malet af C. F. A. Goos i 1833. Epitafiet over **Gloxin** (d. 1670) med de drejede søjler, på vestsiden af pillen, er et nederlandsk præget marmorarbejde. Sandstensepitafiet i højbarok uden arkitektoniske former på vægpillen overfor, viser hofmatematikus Adam **Olearius** (d. 1671), skaberen af den berømte gottorpske globus.

Domkirkens betydeligste maleri, den såkaldte »**Blå Madonna**« [**11**] hænger på den næste pille. Jürgen Ovens skabte billedet af den Hellige Familie med Johannesbarnet under indflydelse af van Dyck i 1669. Den pragtfulde ramme blev fremstillet af en af de

»Blå Madonna« af Jürgen Ovens [**11**]*, 1669 med ramme af H. Gudewerdt den Yngre* ▶

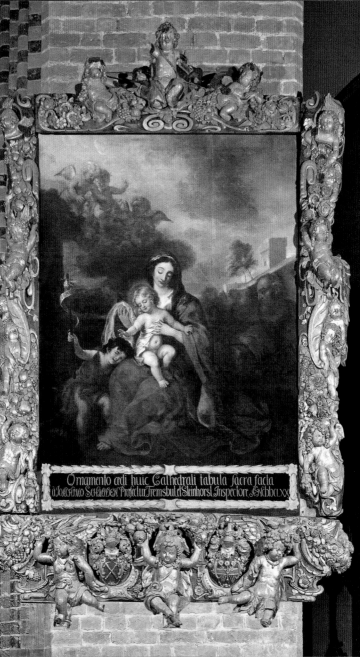

Ornamento ædi huic Cathedrali tabula sacra facta
u Joachimo Schlieden Præfecto Tremsbul et Steinhorst Inspectore AnChbcLxx

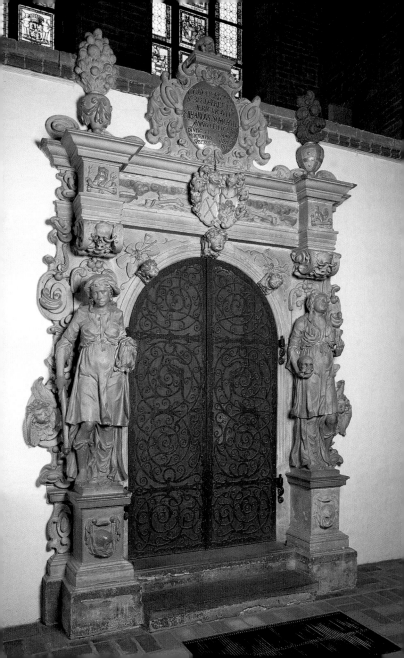

betydeligste barokbilledhuggere i Nordtyskland, Hans Gudewerdt d. Y. i Egernførde.

Blandt de andre epitafier i nordskibets vestlige del, skal der gøres opmærksom på det i 1600 udførte epitafium over den kirkehistorisk betydelige generalsuperintendent **Paulus von Eitzen** [**12**], der knæler under den korsfæstede.

Vi går nu under det nygotiske orgelpulpitur og ind i det **sydlige sideskib**. Dets vestlige kapel, der siden 1894 har haft sin oprindelige udformning, åbner sig med to spidsbuer på en slank granitpille ud mod skibet. Pillekapitæl og konsollerne under hvælvribberne er meget livfuldt formede med hoveder og dyrereliffer. Kapellet er i dag **mindested for de faldne soldater** [**13**] fra domkirkens menighed. En engleskikkelse fra 1956, af Karl Heinz Goedtke, henviser til forløsningen gennem Kristus. I det tilstødende Kapel mod øst, står familien Reventlows ligkister og sarkofager. Især **Anna Margarethe von Reventlows** ligkiste fra 1678 er et mesterværk i barok metalkunst med ypperlige figurer og reliefudsmykning, ligeledes **general von Ahrendorfs** (d. 1670) pragtfulde og tildels forgyldte ligkiste. På det senere tilmurede kapels væg hænger et votivskib, der henviser til skibsfartens betydning for Slesvig by. I det næste gravkapel er der ligkister med kansler **von Klelmannsecks** familie.

Senrenæssanceepitafiet over den gottorpske kancellisekretær **Johannes Dowe** [**14**] på den vestlige fripille er udført af Heinrich Ringeringks værksted i Flensborg i 1605. Billedet, Kristi gravlæggelse, af den gottorpske hofmaler Marten van Achten, er i dets selvstændige diagonalkomposition og de skarpe farvekontraster det vigtigste manieristiske maleri i domkirken. På vægpillen overfor hænger det lille epitafium over domprædikanten **Sledanus** fra 1639. Hans familiebillede er omgivet af en frit formet, figursmykket ramme uden arkitektoniske former, udført af den betydelige ditmarske billedskærer Claus Heim, der i 1645 også skabte et lignende epitafium over **Jügert** ved opgangen til prædikestolen. Værker af sten i sydskibet er epitafierne over **Junge** (d. 1605), stadig i floristil, med gavlrelieffet, som viser Jonas, der kastes op på

land af hvalen, **Fabricius** 1637 med figurer af Moses og Paulus, **Heistermann von Zielberg**, (d. 1670) i streng nederlandsk barok og **Schacht** 1673 med portrætter af ægteparret malet af Jürgen Ovens. Under det sidstnævnte epitafium minder en stærkt nedslidt ligsten om den i fuldt ornat afbildede sidste katolske biskop, **Gottschalk von Ahlefeldt** (d. 1541).

Et adeligt mindesmærke af særlig art er ensemblet på væg og vinduespiller i det tredje kapel mod vest [**15**]. Et lille våbenepitafium over oberst **von Düring** (d. 1697), der på begge sider ledsages af store tavler, som viser hans aner på fædrene og mødrene side foran udskårne forhæng, holdt af skeletter. På tredje fripille mod vest hænger i en rigt udskåret ramme et barokmaleri af høj kvalitet:»**Kristus viser sig for Thomas**« [**16**] af hofmaler Christian Müller. Pillen er åben på sydsiden, derigennem ser man en **granitpille** fra 1100-årenes basilika.

Af portalerne til gravkapellerne, der mest benyttes til andre formål, er **portalen til det von Schachtske gravkapel** [**17**] i sydskibets østkapel (nu til degnen og informationsmateriale) et plastisk værk af særlig kvalitet. Den rundbuede åbning under bjælkeværket, der er udsmykket med våbenskjolde, flankeres af gribende udformede kvindefigurer, den venstre sørgende og med sænket fakkel, den højre, der, uden at ænse dødningehovedet og timeglasset i sine hænder, skuer forventningsfuldt op mod himlen.

Vendt mod tværskibet hænger der på prædikestolens pille det 6,80 m høje træepitafium over domkapitlets senior, **Bernard Soltau** [**18**], udført af Hans Pepers værksted 1610 i Rendsborg. Malerierne med motiverne »Den visne hånd helbredes« og »Hesekiels opstandelsesvision« er ikonografisk bemærkelsesværdige.

Ved indgangen til **søndre kor** rager den 4,40 m høje træskulptur af den hellige **Christoforus** [**19**] op, der bærer Kristusbarnet over floden. Det udtryksstærke værk, der bevæges som af et vindstød, er fra årene 1510 – 15 og tilskrives Hans Brüggemann.

I sydkorets vestfag bliver den højre, sydvendte side indtaget af en gotisk baldakin, der er udformet som et lille firfaget, åbent kapel. Derinde står som næsten helplastiske skikkelser **Maria med**

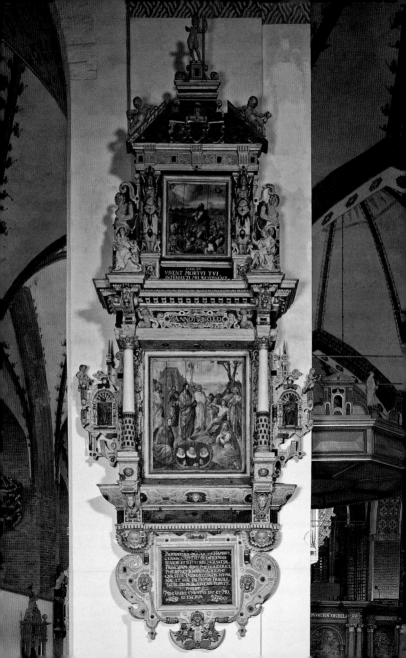

ANNO 26
VIVENT MORTVI TVI
INTERFECTI MEI RESVRGENT

ANNO MDCC

BERNARDVS SOLIANVS HAMBVR-
GENSIS, CAPITVLI SLESVICENSIS
SENIOR, ET ILLVSTRIS HOLSATIÆ
PRINCIPVM ADVLT FRIDERICI,
PHILIPPI, IOANNIS ADOLPHI
QVA STIRPE PRINCIPIS ANIMI
SA, ET SVÆ IN PRIMIS FRAGILI
TATIS MEMOR VIVENS POSVIT
PHILIPP EO
MIHI VIVERE CHRISTVS EST ET MO
RI LVCRVM

barnet og De Hellige Tre Konger [20], udført på samme tid som baldakinen, mod slutningen af 1200-tallet. Deres klæders lysende farver blev skabt i 1894 af August Olbers efter spor af den første bemaling. De højtidelige, men også ungdommeligt virkende tidliggotiske figurer regnes som efterfølgere til skulpturer i de franske katedraler og til tyske arbejder fra 1200-årene. Overfor gruppen minder to værdige, legemsstore portrætter fra ca. 1650 om den hertugelige rådmand dr. B. **Gloxin** og hustru, desuden ses et malet portræt, udført af H. P. Feddersen i 1917, forestillende generalsuperintendent **Kaftan**.

Den arkitektoniske afslutning i sydkoret er den triumfbueagtige marmorportal til gravkapellet for den danske ryttergeneral, **Carl von Ahrenstorf** [21], der faldt i 1676. Portalen lod kong Christian V rejse i 1677/78 af en billedhuggerarkitekt fra det københavnske hof for at demonstrere sin kongelige magt overfor den dengang fordrevne hertug. Over bjælkeværket, der bæres af dobbelte søjler, holder Minerva og Concordia gravindskriften, derover bærer Fama generalens portrætrelief. Gennem det pragtfulde gitter ser man ind i østkorets sydfag. Midt i det tidligere gravkapel står der nu en stærkt beskadiget sengotisk træskulptur af **Kristus i hvile**, fra o. 1500. Sidevæggene er dækket af to værker i ekspressionistisk maleri: **Maria-altertavlen**, et triptykon udført af Max Kahlke i 1927 og et **julebillede** af Hans Gross fra 1919.

Vi vender tilbage til korsskæringen for som afslutning på vores rundgang at nå ind i højkoret gennem lektoriet. Det femaksede **hallelektorium** [22] bærer et pulpitur, der tidligere blev benyttet af det liturgiske sangkor. Dets østside var oprindelig lukket på nær to gennemgange. I 1847 blev det taget ned i to dele, der blev bygget ind som pulpitur i nord- og sydtværarmen. I 1939/40 rekonstruerede statens byggekontor lektoriet i dets rige sengotiske form, men uden bagvæg. Fra det originale værk af kalkstuk overtog man i rekonstruktionen kun fire reliefbuster fra østsidens brystning, alt andet måtte pga. orginalens dårlige tilstand skabes nyt. På lektoriet står en sengotisk **triumfkorsgruppe** udført o.

Søndre kor med Christoforus af Hans Brüggemann [19]
og portalen til det von Ahrenstorfske gravkapel [21] ▶

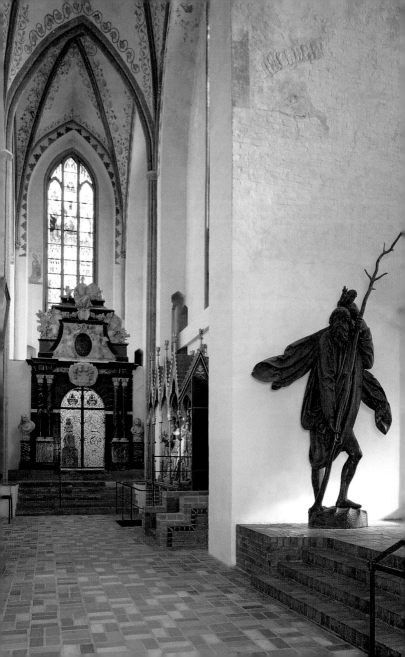

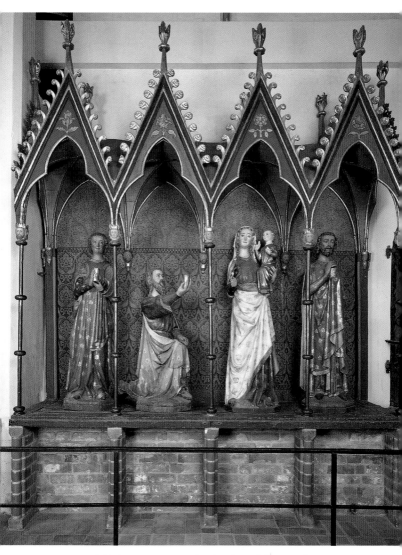

▲ *Trekonger-gruppen, fra slutningen af 1200-tallet* [**20**]

1500 til det tidligere Franciskanerkloster i Slesvig (nu rådhus). Hovedkoret afgrænses nu under lektoriet af et pragtfuldt **gitter**, der oprindelig skulle afskærme Frederik I's gravmæle. Gitteret blev smedet af M. Daniel Vorhave i 1569–70, endnu med sengotiske stilelementer.

Det »**Høje Kor**«, der også i siderne afgrænses af halvhøje, murede vægge og mod nord tillige af det moderne kororgel fra 1966, virker i dag næsten som et selvstændigt højgotisk kirkerum af harmonisk proportion med middelalderligt inventar. Hvælvingernes ribber og gjordbuer hviler på knippepiller med bladkapitæler af stuk. De rige **bemalinger** opstod i to perioder: de tre øverste scener fra Skt. Peters liv på den nordlige underside af buen mellem kor og korskæringen samt de to scener fra den gammeltestamentlige historie om helten Samson nederst på den nordlige skillebue over korets orgel er fra sidste fjerdedel af 1200-tallet; alle andre scener blev malet af Olbers i 1893. Et andet farvelag skabtes af lybske malere ca. 1330 i nær tilknytning til den samtidige bemaling af Mariakirken i Lübeck. Hvælvenes ribber ledsages af planteornamenter. Kappefelterne bærer store skikkelser af festlig skønhed: i vestfaget »Maria bebudelse og kroning« og »Philipus og Katharina«, i østfaget »Kristus mellem Maria og Johannes Døberen« (deesis), i forbindelse hermed ses engle, svingende med røgelseskar, og »Petrus« som domkirkens skytshelgen. Skjoldbuernes dybe indre hvælvflader i korets afslutning viser stærkt restaurerede medaljoner med brystbilleder af bibelske personer og medaljonbånd med hoveder og dyr.

De sengotiske, strengt inddelte **korstole** blev opstillet i to rækker af biskop Gottschalk von Ahlefeldt i 1512. I deres østvendte vanger ses relieffer af apostlene Peter og Paulus over biskoppens og bispedømmets våbenskjolde. Ved bygningen af korpolygonens sydvæg tilføjede man en niche med sirlige gotiske arkader og små krydshvælv, der blev indrettet med et **tre-sæde** til liturgerne. Foran nichen står den i 1480 stiftede **bronzedøbefont** [23] fra Hinrick Klinghes værksted i Bremen. Kummens ydre, der hviler på englefigurer af bronze tilføjet i 1666, omkranses af kølbuearkader

Følgende dobbeltside:
Marias kroning, hvælvingemaleri i højkoret, o. 1330 ▶▶

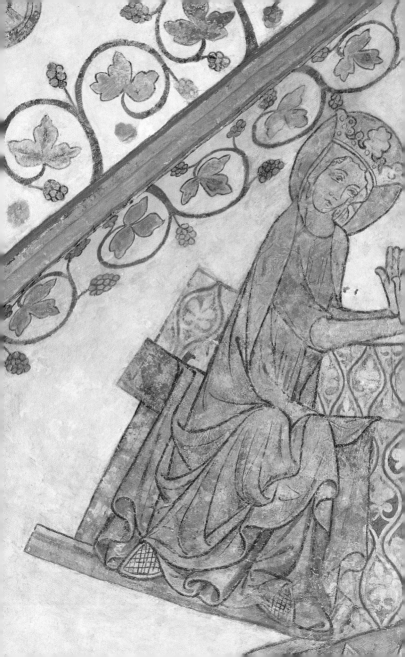

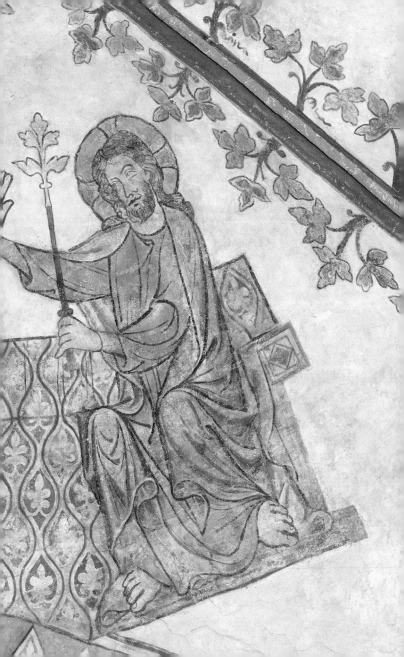

med relieffer af den korsfæstede samt Jomfru Maria , Laurentius og elleve apostle. Ved gudstjeneste i hovedkoret benyttes et særpræget udformet alterbord, hugget i sten, og en prædikepult udført i jern 1991, begge dele af Hans Kock, Kiel.

Koret domineres af den 12, 60 m høje og 7, 14 m brede **Bordesholm-altertavle** [**24**], en af de største og betydeligste middelalderlige fløjaltertavler i Tyskland. Ifølge gamle overleveringer blev tavlen skabt af den fra Walsrode på Lüneburg Hede stammende mester Hans Brüggeman sammen med sine svende i løbet af syv år. I 1521 blev det fuldendte værk opstillet i Augustinerkorherrestiftets kirke i Bordesholm. Stiftet havde sent i 1400-tallet tilsluttet sig en teologisk reform til genoplivelse af munkenes fromhed, der udgik fra det hollandske Windesheim. Det nye værk skulle vise reformens teologiske indhold i billeder, hvor det enestående program sikkert blev foreskrevet kunstnerne af korherrerne. Arbejdet blev sandsynligvis fremmet af den gottorpske hertug Frederik, den senere kong Frederik I, der oprindelig havde valgt Bordesholm kirke til sin gravlæggelse. Efter ophævelsen af Bordesholm stift i 1566 og den efterfølgende udnyttelse af klosterområdet og kirken som latinskole flyttede hertug Christian Albrecht i 1666 altertavlen til sin hofkirke, Slesvig Domkirke, hvis korafslutning havde lignende mål og lysforhold som stiftskirken i Bordesholm.

Fløjaltertavlen er inddelt i en lav underbygning (predella) med to scener på hver side af den tidligere sakramentsniche, det højtragende midterfelt, som flankeres af to rundbuede felter på hver side, derover et luftigt sprinkelværk og ved siderne fløje med hver fire felter, der følger midterfeltets opdeling samt smalle felter på de yderste hjørner. Hvert felt er udarbejdet som en scene, hvor de agerende skikkelser, under mesterlig udnyttelse af det indfaldende lys, står trinvist opstillet. Brüggeman kunne give afkald på bemaling til fremhævelse af figurerne pga. dybdevirkningen, der opstår gennem lys og skygge. Fløjenes bagsider er uden bemaling, som de oprindelige yderste fløje, der nok skulle have været bemalet. Disse fløje blev i 1887 taget ned og anbragt i tårnet. Efter

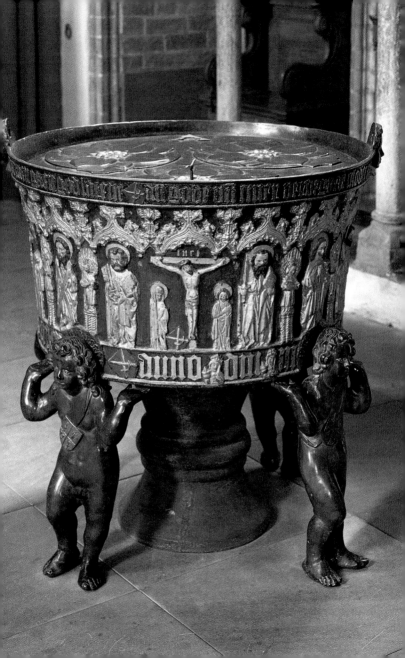

restaureringen, også af det barokke blomstermaleri, kan fløjene siden 2003 ses i det nordlige kor.

I predellaen ses en enestående ikonografisk serie af måltidsfællesskaber fra Det gamle og Det nye Testamente: Abraham opvarter kong Melchisedek, Fodtvætningen og den hellige nadver, De første kristnes kærlighedsmåltid og Jødernes passamåltid: i altertavlens midterfelt ses vandringen til Golgatha og korsfæstelsen, derover Jomfru Maria, der var Bordesholm kirkes skytshelgen. Sidernes og fløjenes felter viser i middelalderlig tradition Kristi passion og – fuldendelse af den guddommelige plan for frelse – hans Nedfart til dødsriget, Opstandelsen og Mødet med den vantro Thomas. I opsatsen over midterfeltet ses Adam og Eva, der legemliggør skabelsen og syndefaldet, i topstykket Kristus som verdensdommer.

Medens det virtuost udskårne, figurrige rammeværk stadig er holdt i det sengotiske formsprog efter flamsk og nederrhinsk forbillede, viser menneskefigurerne, der dels er kraftfuldt realistiske, dels i klassisk skønhed, allerede renæssancens ånd, formidlet især gennem Albrecht Dürer, hvis små træsnitspassioner blev benyttet af Brüggemann til forskellige scener. Med til altertavlen hører også de to slanke træpiller, der sandsynligvis blev benyttet som holdere til det forhæng (velum), der indhyllede alteret i fastetiden. På dem står en mands- og en kvindefigur, der tydes som Augustus og den tiburtinske Sibylle, der skulle have forudsagt Kristi komme. I sakramentsnichen er der sikkert først efter reformationen blevet anbragt et Kristusbarn, skåret o. 1500 i Brüssel. Endnu i dag ved juletid får Jesusbarnet en ny kjole på.

Siderum og »Svalen«

Korafslutningens nordlige side, ved siden af Bordesholm-altertavlen, indtages af en pragtfuld farvet marmorportal, der er udformet i streng nederlandsk barok. Portalen fører ind i det øverste **fyrstelige gravkapel [25]**, der er indrettet i det sengotiske sakristi 1661– 63 efter planer af den betydelige billedhugger Artus Quellinus d. Æ. fra Amsterdam på hertug Christian Albrechts anvisning.

Højkoret med Bordesholm-altertavlen af Hans Brüggemann [**24**] ▶
Følgende dobbelside: *Bordesholm-altertavlen* ▶▶

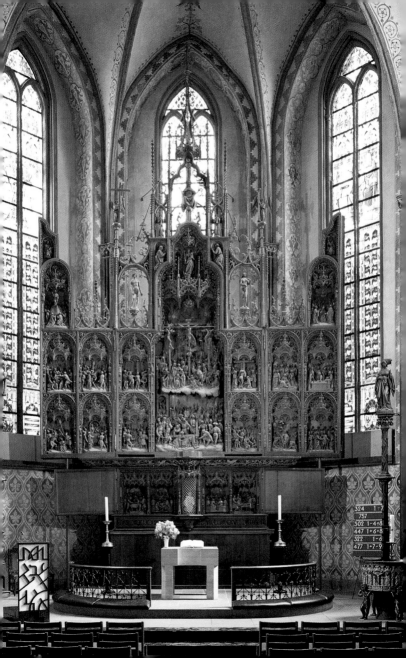

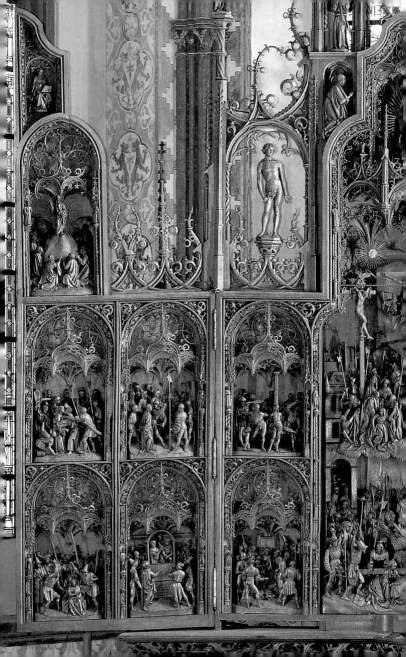

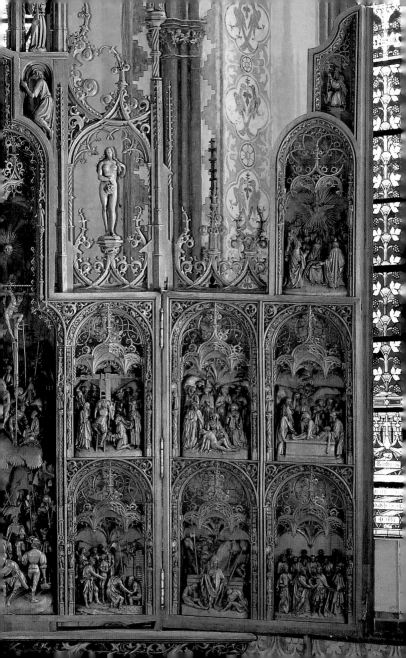

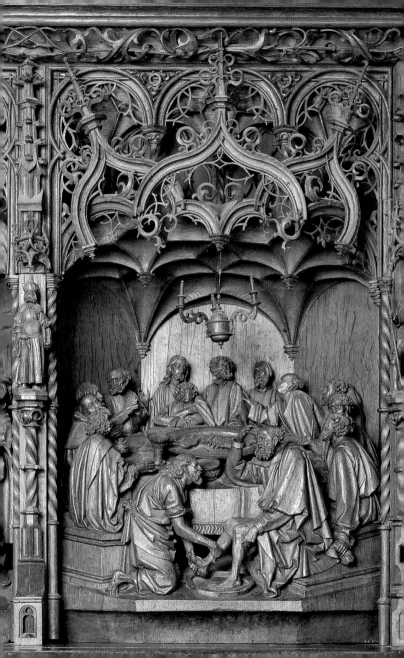

Det middelhøje rum overdækkes af fire krydsribbehvælv, der mødes på en ottekantet midterpille. Rumindretningen med de omløbende paneler af sort marmor og nicherne til portrætbuster af hertug-huset kan føres tilbage til Quellinus. Han skabte foruden portalen også busterne af hertug Frederik III og hans hustru, andre buster er udført af Hans Freese i Lübeck. I rummet findes ligkister af sten og træ med gottorpske hertuger og deres familie samt deres efterfølgere fra 1600- til ind i 1800-tallet.

Det nok mest stemningsfulde rum i domkirkens arkitektoniske ensemble er det nord for tværhuset tilstødende **Kannikesakristi** [**26**], der næsten uforandret har bevaret sin senromanske udformning. I middelalderen var det forsamlingsrum for domkapitlet, i dag benyttes det til menighedsforanstaltninger. Sakristiets fire krydsgrathvælv hviler med de runde murstensgjordbuer på vægsøjler med murfremspring og på en lav korsformet midterpille med hjørnestave. Den eneste udsmykning er en lille barok dåbsengel fra den nedbrudte Skt. Mikkelskirke i Slesvig og en fortrinlig træskulptur forestillende Maria Magdalene.

Kannikersakristiet står i forbindelse med korsgangen, »**Svalen**« (nedretysk/dansk: sval [kølig] gang), hvis vestfløj direkte er forbundet med domkirken gennem en gotisk portal. Da der ikke hørte noget kloster til domkirken, var Svalen ikke klosterområde, men domkapitlets processionsgang omkring en gård, som blev benyttet til begravelser. De tre fløje, der blev tilføjet den romanske domkirke o.1310 – 20, er inddelt af krydshvælv i næsten ligelige kvadratiske fag. De udvendige vægge uden vinduer leddeles af dybe skjoldbuer, og væghøje spidsbuearkader med forskudte indre hvælvflader åbner gangene til gården. På hvælvingernes konsoller og slutsten af brændt ler og kalkstuk ses fantasifulde bladformer og menneskehoveder.

Svalens betydning som højgotisk helhedskunstværk fik den gennem **kalkmalerierne** på vægge, piller og hvælvinger, der blev udført o. 1330 af de samme lybske malere, der udførte de øvrige kalkmalerier i højkoret. Efter at malerierne var blevet opdaget og frilagt i årene 1883 – 91, blev de restaureret af August Olbers og

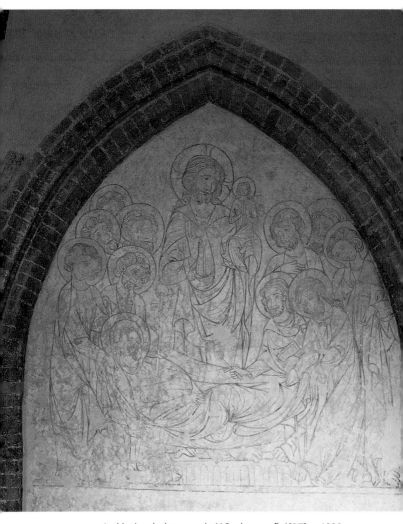

▲ *Marias død, vægmaleri i Svalens østfløj* [**27**]*, o. 1330*

delvis fuldstændiggjort eller overmalet. Stærkt forfald gennem støv, fugtighed og saltkrystallisering krævede yderligere restaureringer mellem 1935 og 1940 samt i 1972 – 81.

De ydre vægge bærer store figurlige fremstillinger, holdt udelukkende i røde linietegninger, der i nord- og vestfløjen fortæller om Kristi liv. Her er alle linier tegnet efter af Olbers i en ens streg og virker derfor noget stift. Det eneste billede i østfløjen, **Marias død** [**27**], der virker betydeligt mere afslappet med differentieret stregbredde, er også det eneste af fløjens billeder, der er bevaret i original og er blevet skånet for større skader pga. dets placering på væggen til Kannikerkapellet. Frisen med dyrebillederne under billedfelterne er tilføjet af Olbers efter originale rester; Olbers række af kalkuner, der ses under billedet af barnemordet, symboliserende Herodes' hidsige sind, blev misbrugt i den nazistiske propaganda og ført som bevis for, at vikingerne havde været i Amerika længe før Columbus. Hvælvingerne er bemalet i fladedækkende og livlige farver i bevidst kontrast til vægfladerne. Her boltrer fantastiske fabelvæsner og uhyrer sig imellem et rigt rankeværk; i nordfløjen er der endda fremstillet en hjortejagt. Svalen virker særlig stemningsfuld i 2. adventsuge, når kunsthåndværkermarkedet fylder gangene med liv og røre, og hvor indtægterne går til vedligeholdelse af de mange kunstværker.

Litteratur

Die Kunstdenkmäler des Landes Sleswig-Holstein, Stadt Sleswig, 2. bind: Der Dom und der ehemalige Dombezirk, bearbejdet af Dietrich Ellger. München/Berlin 1966.

Radtke, Christian og Walter Körber (udgivere), 850 Jahre St.-Petri-Dom zu Schleswig, 1134 – 1984. Slesvig 1984.

Teuchert, Wolfgang, Der Dom in Schleswig. Königstein i. T. 1991.

Dehio, Georg, Handbuch der Deutschen Kunstdenkmäler. Hamburg, Schleswig-Holstein. Bearbejdet af Johannes Habich. 2. oplag München/Berlin 1994, side 771 – 790.

Appuhn, Horst, Der Bordesholmer Altar und die anderen Werke von Hans Brüggemann. Königstein i. T. 1987.

Voigt, Theodor, Schleswig. 14. oplag. Breklum 1998 (udgiver: domsognets menighed i Slesvig).

Skt. Petri Domkirke i Slesvig
Ev.-luth. Domgemeinde
Norderdomstr. 4
D-24837 Schleswig

Telf. +49 (0)4621/98 98 57
Fax +49 (0)4621/98 98 59

Domsognets bidragskonto:
Kirchenkreis Schleswig, NOSPA, Konto 68 888, BLZ 217 500 00
(»St. Petri-Dom, Schleswig«)

Domkirkens støtteforeninger:
Verein zur Förderung der Kirchenmusik am Schleswiger Dom e.V.
NOSPA, Konto 39 780, BLZ 217 500 00

Schleswiger Domorgelverein e.V. (til restaurering af Marcussenorglet)
NOSPA, Konto 121 234 272, BLZ 217 500 00

St. Petri-Domverein e.V. (til bevarelse af kunstværkerne i domkirken)
NOSPA, Konto 15 105, BLZ 217 500 00)

Fotografier: Florian Monheim, Krefeld. – Side 2, 3 fra: Die Kunstdenkmäler des Landes Schleswig-Holstein, München/Berlin 1966 (side 52, 61). – Side 13, 37, 39: Lisa Hammel, Hamburg. – Side 19: Matthias Kirsch, Schleswig. – Side 40/41: Alexander Voss, Kiel.
Oversættelse: Anne Grete Wilke, Slesvig
Tryk: F&W Mediencenter, Kienberg

Omslag: *Domkirken fra syd set over Slien*
Bagsiden: *Svalens (korsgang) vestfløj mod syd*

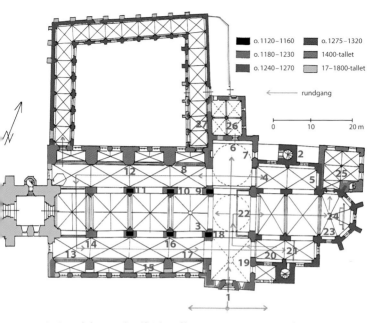

▲ *Grundplan med indføjelse af henvisningsnumrene i teksten,
byggeperioder og rundgang*

Legend:
- o. 1120–1160
- o. 1180–1230
- o. 1240–1270
- o. 1275–1320
- 1400-tallet
- 17–1800-tallet
- ← rundgang

0 10 20 m

1 Petriportal
2 »Løvekule«
3 Prædikestol
4 Kong Frederik I af Danmarks gravmæle
5 Det von Kielmannseckske alter
6 Von Kielmannsecks epitafium
7 Korsbære-gruppen
8 Biskop Tileman v. Hussens epitafium
9 Mündens epitafium
10 Schönbachs epitafium
11 Maleriet »Blå Madonna«
12 Paulus v. Eitzens epitafium
13 Mindested for de faldne
14 Dowes epitafium

15 Von Dürings epitafium og våbentavler
16 Maleriet »Kristus og Thomas«
17 Portalen til von Schachtske gravkapel
18 Soltaus epitafium
19 Christoforus-skulptur
20 Trekonger-gruppen
21 Portalen til von Ahrenstorfs gravkapel
22 Lektorium
23 Bronzefont
24 Bordesholm-altertavlen
25 Fyrste-gravkapel
26 Kannikesakristi
27 Vægbillede »Marias død«

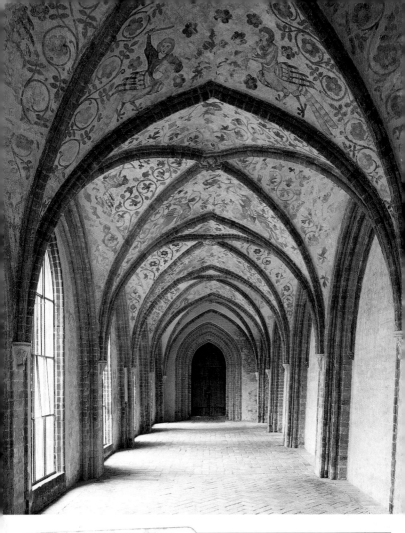

... ER NR. 161
... 0 · ISBN 978-3-422-02284-3
... verlag GmbH München Berlin
... traße 90e · 80636 München
... hrer.de